ABECEDARIO MIRÓ

MAR MORÓN
GEMMA PARÍS

GG Los cuentos de la cometa

Este libro ha sido posible gracias…
a la riqueza de la obra de Joan Miró,
a la generosidad de la Successió Miró,
a la ayuda profesional de Jordi Clavero y Montse Quer,
del Departamento Educativo de la Fundació Joan Miró,
al apoyo de Rosa Maria Malet, directora, y Dolors Ricart,
subdirectora-gerente, de la Fundació Joan Miró de Barcelona,
y al trabajo de todo el equipo de la Editorial Gustavo Gili,
en especial a la mirada experta y sensible de Mònica Gili.

Para
Begoña y Carlos que me enseñaron a volar.
Teresa, mi familia y amigas con quienes he compartido tantas
historias.

Y para
Teo, Eric, Guillem… que descubren cada día nuevas formas y palabras.
Marc con quien comparto la aventura de educar juntos.
Mis padres, que me acompañaron en el camino de aprender
a leer, escribir y pintar.

Textos y concepto gráfico: Mar Morón y Gemma París
Maquetación: Toni Cabré/Editorial Gustavo Gili SL

Printed in Spain
ISBN: 978-84-252-2733-2
Depósito legal: B. 14.918-2014
Impresión: Índice, s.l., Barcelona

Editorial Gustavo Gili, SL
Rosselló 87-89, 08029 Barcelona, España. Tel. (+34) 93 322 81 61
Valle de Bravo 21, 53050 Naucalpan, México. Tel. (+52) 55 55 60 60 11

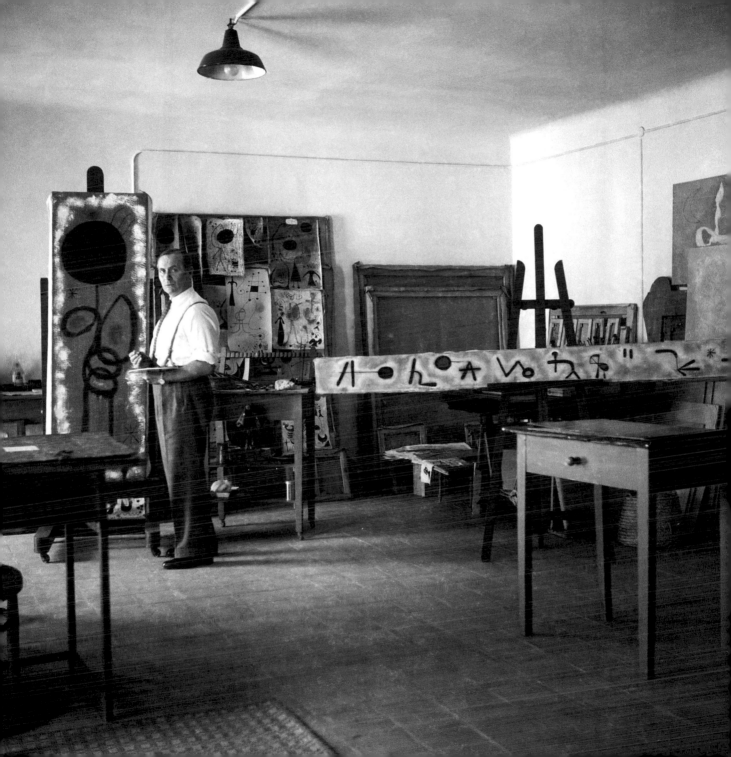

La palabra pintada

En 1978, en el transcurso de una entrevista, Miró comentó: «Cuanto más sencillo es un alfabeto, más fácil resulta su lectura». Con toda probabilidad, la cuestión es que la noción de lo que es sencillo, como tantas otras cosas, no es tan universal como pensamos.

Miró había ido configurando poco a poco un lenguaje de formas simples y bastante restringido, y tal vez por eso estaba convencido de que su lenguaje era comprensible. Ahora bien, aunque el número de términos utilizados por Miró no es muy extenso, estos muestran una gran flexibilidad. Así, por ejemplo, el concepto «pájaro» o el concepto «mujer», que tienen un carácter genérico, ofrecen una amplísima diversidad en su obra. Por otra parte, las posibilidades combinatorias de estos elementos son casi infinitas, como de hecho lo son las de la lengua hablada o escrita, fruto de la ordenación de las letras del abecedario según una convención lingüística.

Pero una palabra aislada por sí sola no significa nada, o nos dice poca cosa. La palabra necesita la solidaridad de otras palabras. Y lo mismo sucede en el caso de una letra o de un objeto, o de la imagen de un objeto fuera de contexto. Sin contexto, la palabra, la letra o la imagen carecen de significado.

¿Y qué pasa cuando emparejamos una letra y una imagen? Entonces la letra incita, la letra señala, busca una correspondencia, un diálogo con la imagen. Desde luego la imagen contiene más información que la letra: la letra es tacaña, acota, es simplemente el signo de un sonido, mientras que la imagen expande, abre, propone una escena. En definitiva, una letra, que es bien poca cosa por sí sola —como son poca cosa una chispa o un hilo—, puede introducirnos en un camino lleno de ideas y de emociones. «Un trocito de hilo —decía Miró— puede desencadenar un mundo.»

Jordi J. Clavero
Departamento Educativo
Fundació Joan Miró de Barcelona

Lunas y personajes...

... estrellas, pájaros y millones de representaciones invaden las obras mironianas. El artista mezcló colores, texturas, materiales, formas, técnicas y soportes para expresarse como un mago que transformaba los elementos básicos en pociones fantásticas.

Este **Abecedario Miró** nace con la idea de acercar las obras de arte a manos curiosas por tocarlo todo, por descubrir el mundo, por poner nombre a las cosas y dibujarlas. Aprender a leer y a escribir forma parte del camino para conocer la realidad y ampliarla a través de la fantasía. Pero lo mismo puede decirse de dar forma a las cosas, imaginárselas desde distintos puntos de vista y darse cuenta de que una única representación jamás puede contener una palabra, de que las imágenes se construyen también a partir de la experiencia de cada uno. Representar el mundo, observar con ojos curiosos, captar esa variedad de registros que modulan los cuerpos, mezclar la realidad externa con las emociones, dibujar una y otra vez la misma luna que vemos cada noche es lo que hacen los artistas como Joan Miró. Y es también lo que hacen los niños y niñas en su aprendizaje constante, en su intensa relación con el hecho de descubrir: necesitan investigar los objetos, construir situaciones, dibujar repetidamente una idea que, poco a poco, evoluciona para explicar lo que entre el mundo real y el imaginario conforma la percepción y representación de su mundo cambiante. Si Picasso afirmaba que todo niño es un artista y que el problema reside en cómo seguir siéndolo al crecer, tal vez deberíamos romper las barreras que separan el mundo artístico del de los niños para que ambos compartan procesos, inquietudes, investigaciones y éxitos. Es necesario que sigamos siendo artistas; que evolucione el espíritu investigador y emprendedor; que la creatividad, la imaginación y la fantasía sean los ingredientes principales del proceso de la vida; que conozcamos el patrimonio artístico que existe dentro del museo y que este invada nuestro imaginario; que descifremos significados y sensaciones ante las creaciones mironianas; que dialoguemos silenciosamente con las obras de arte, que nos demos cuenta de que las cosas pueden explicarse o entenderse desde distintos puntos de vista y desde la experiencia subjetiva de cada uno; que experimentemos sin miedo las técnicas artísticas, dando formas inéditas a ideas y sentimientos, y que los lenguajes artísticos sean un recurso para expresarse y comprender el mundo.

El **Abecedario Miró** es un libro creado para todas esas personas a las que interesan e inquietan el arte y la lectura, el patrimonio y la cultura, la imaginación y la creación, para las personas que, de una u otra forma, siguen siendo artistas cuando crecen.

Mar Morón y Gemma París

A

ÁRBOL

árbol

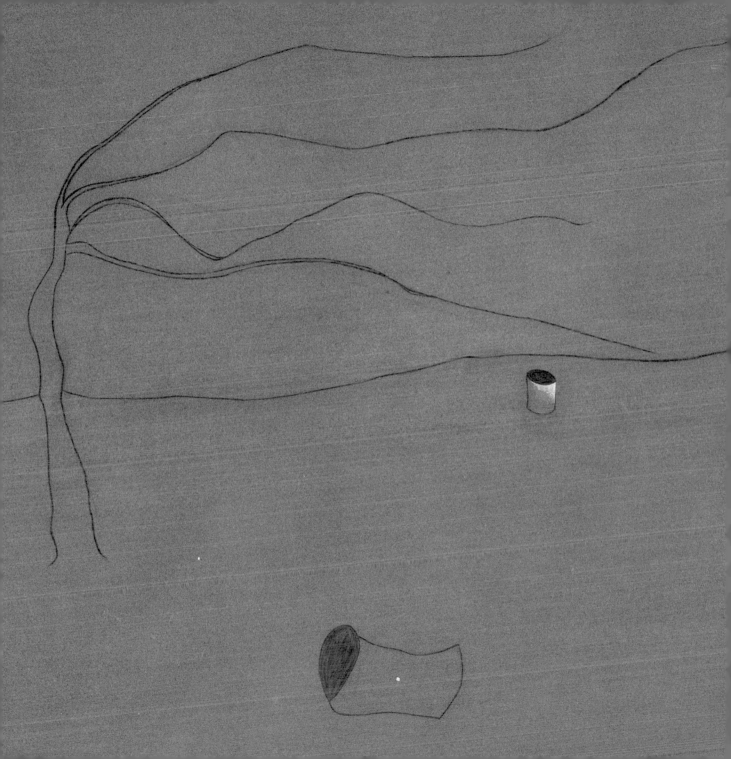

BASTIDOR

bastidor

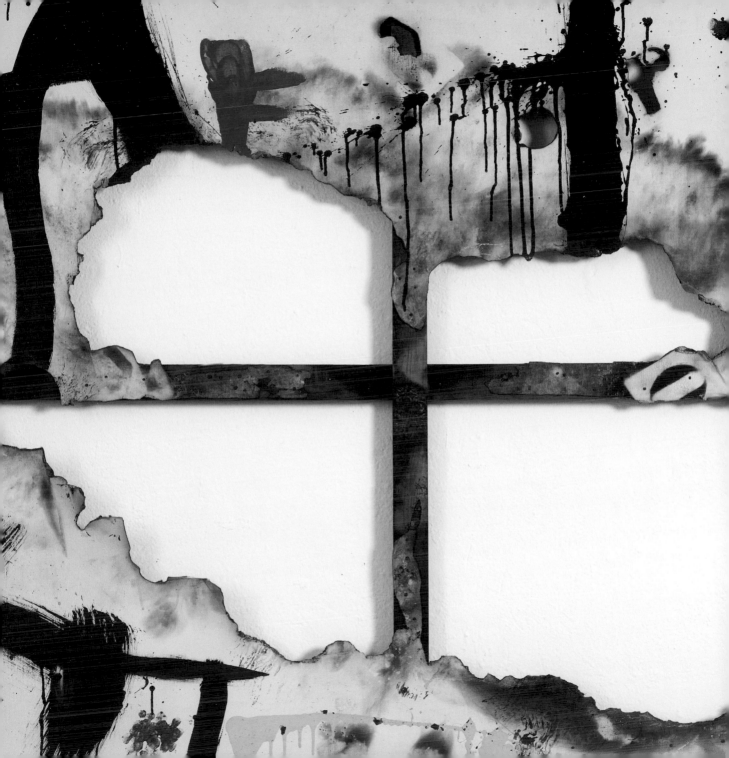

CUCHARA

cuchara

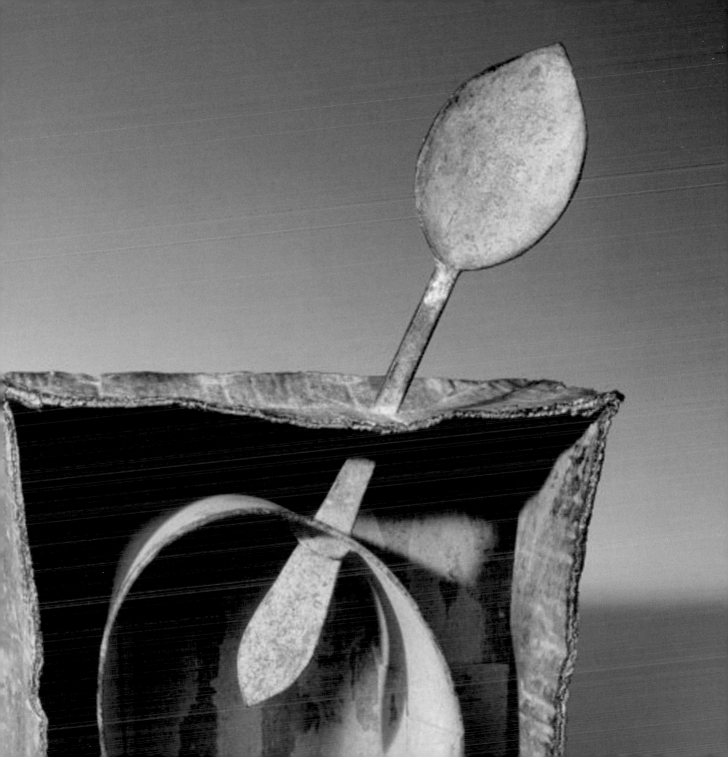

DESNUDO

desnudo

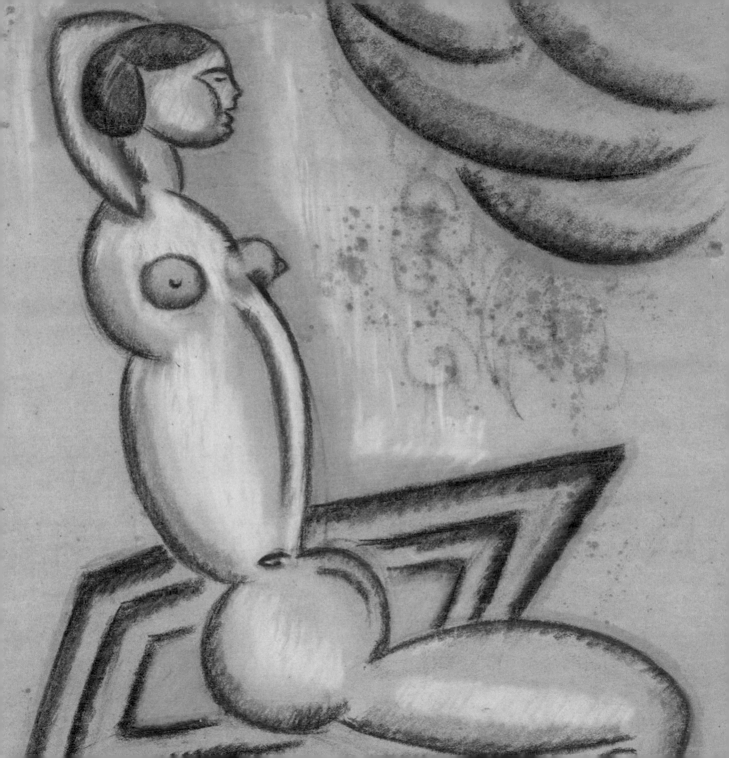

ESTRELLA

estrella

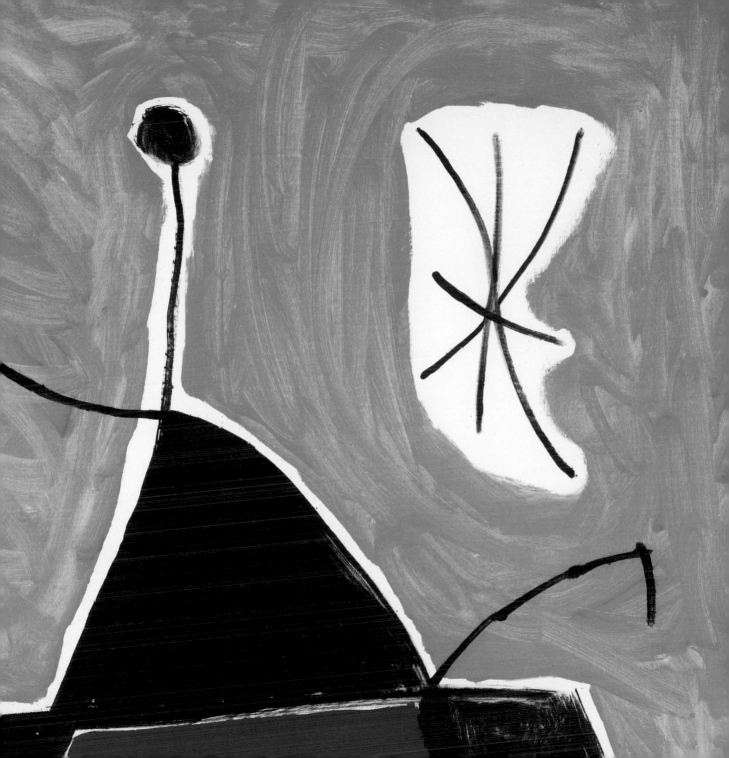

FIRMA

firma

GUANTE

guante

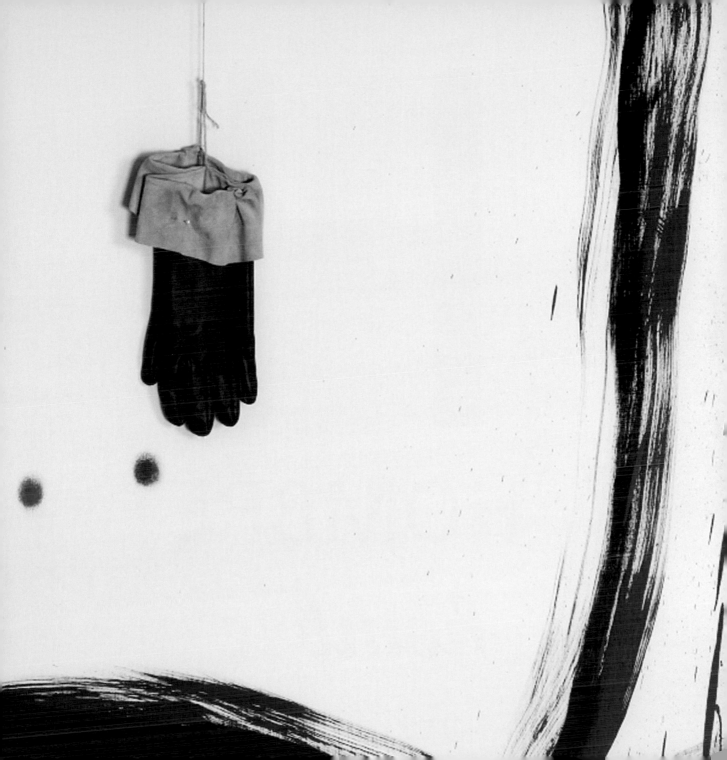

HOMBRE

hombre

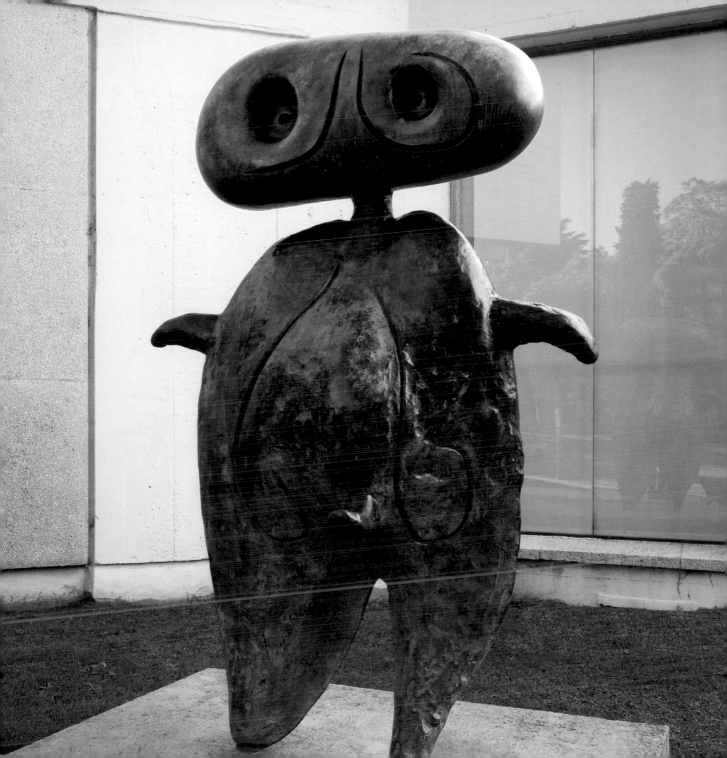

INSECTO

insecto

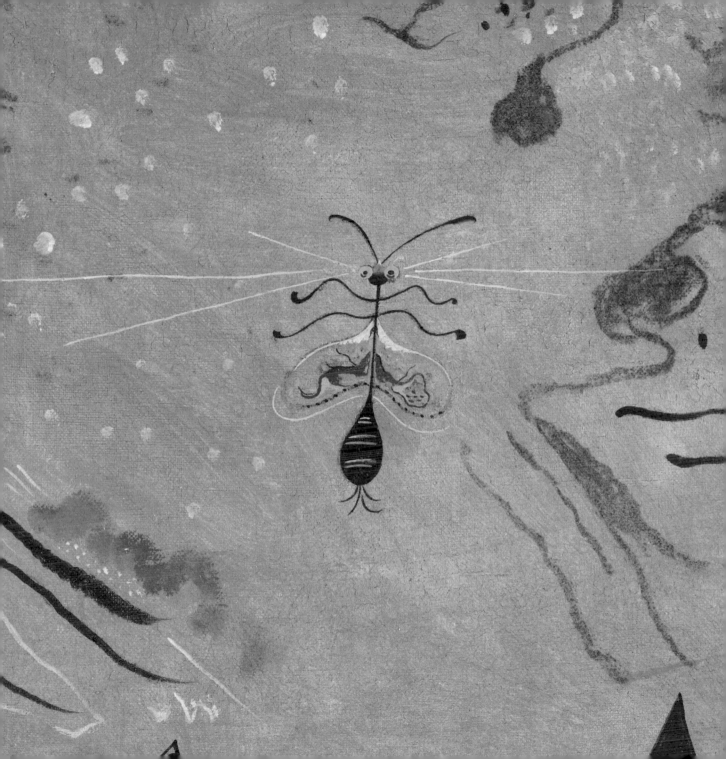

JOAN

joan

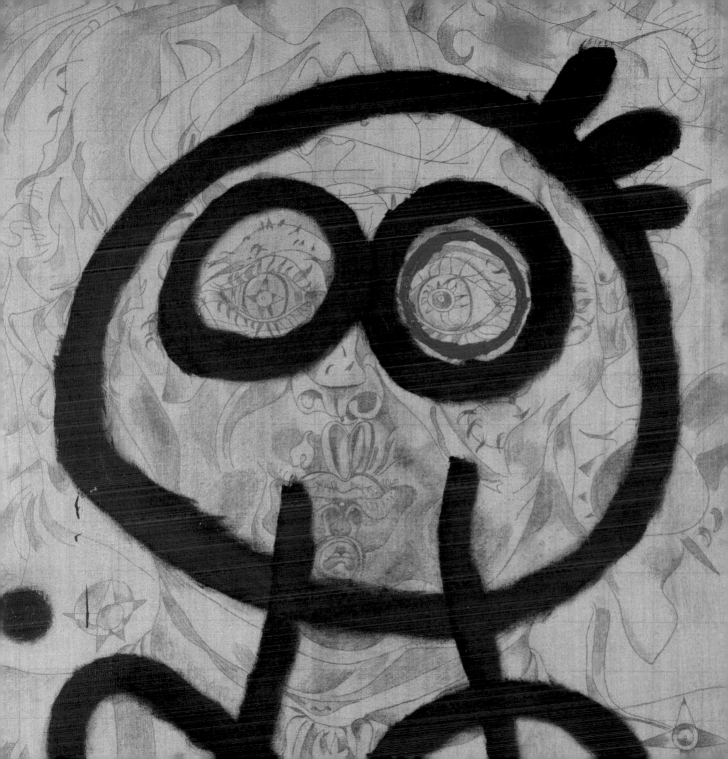

MADAME K.

madame k.

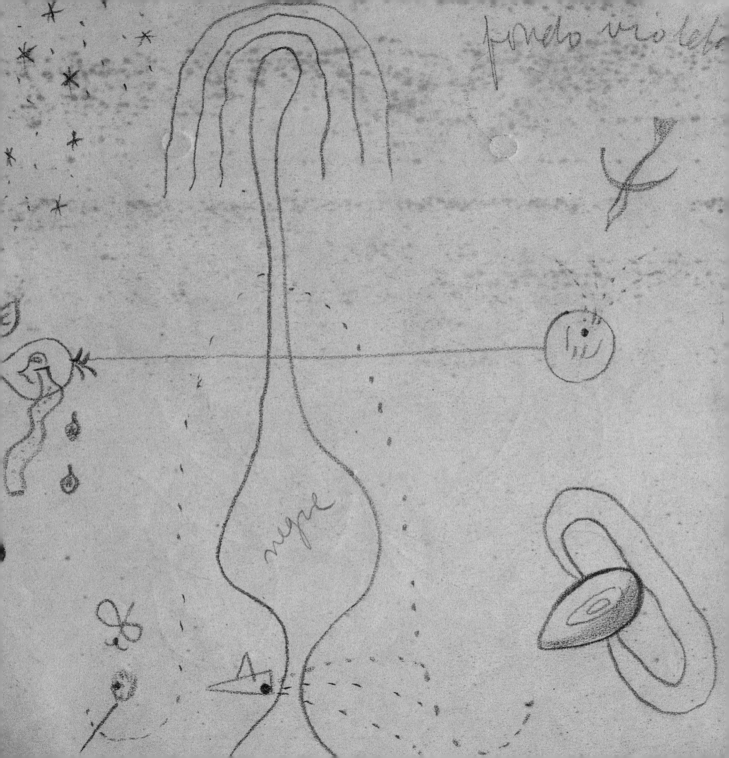

LUNA

luna

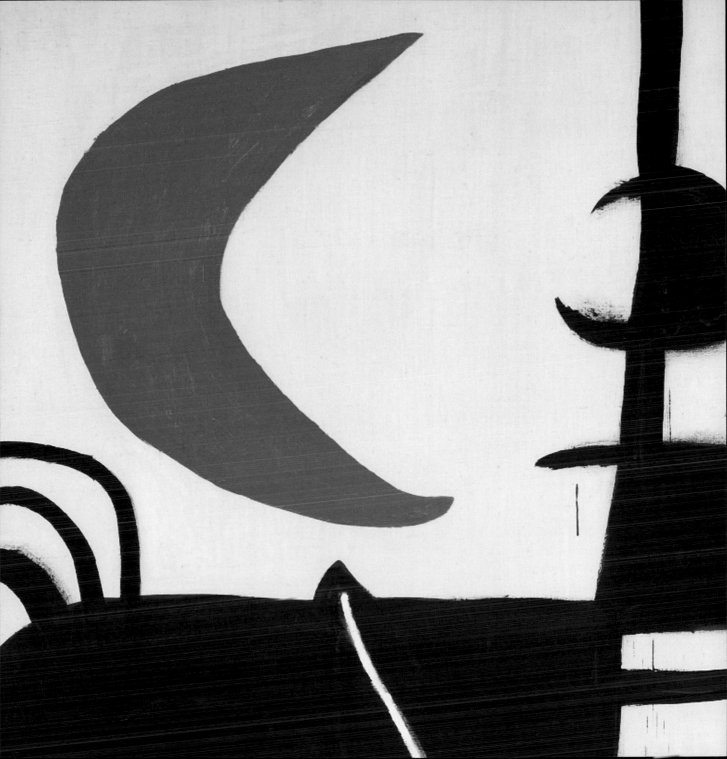

MUJER

mujer

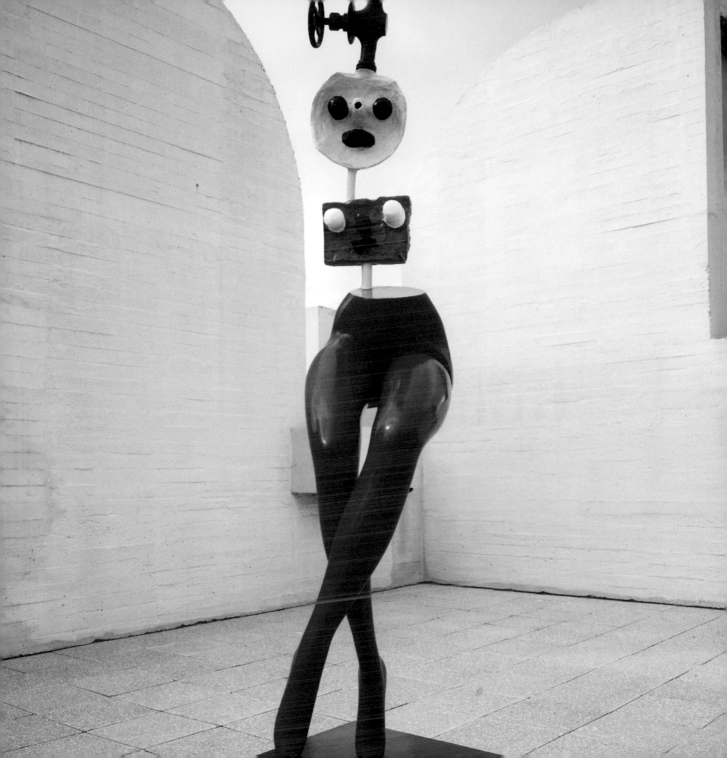

NOCHE

noche

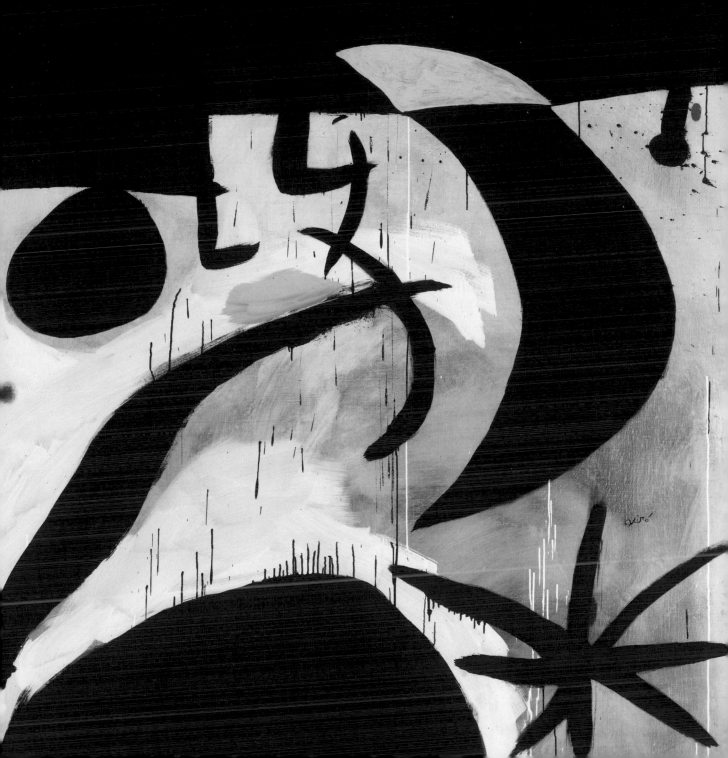

NIÑA

niña

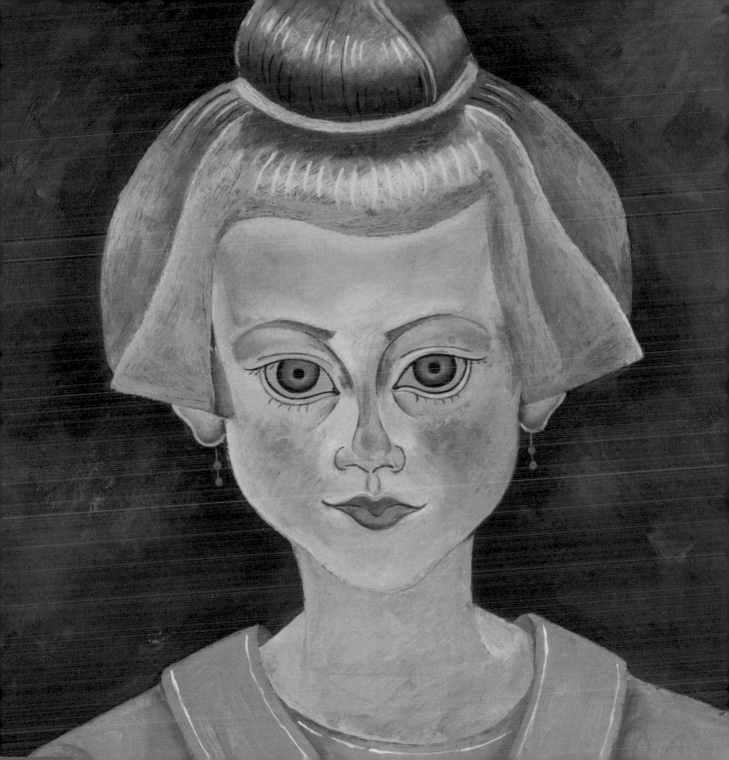

OJO

ojo

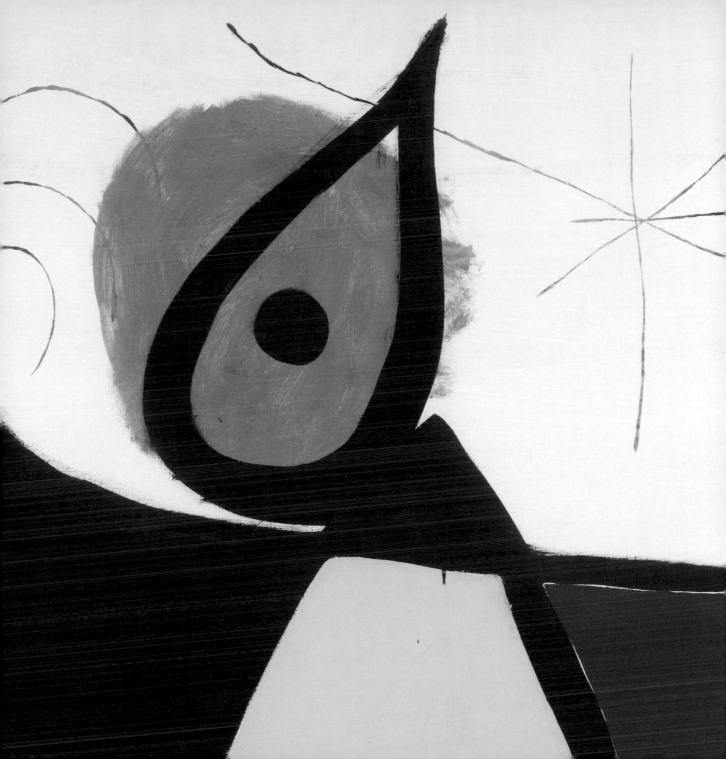

PAREJA

pareja

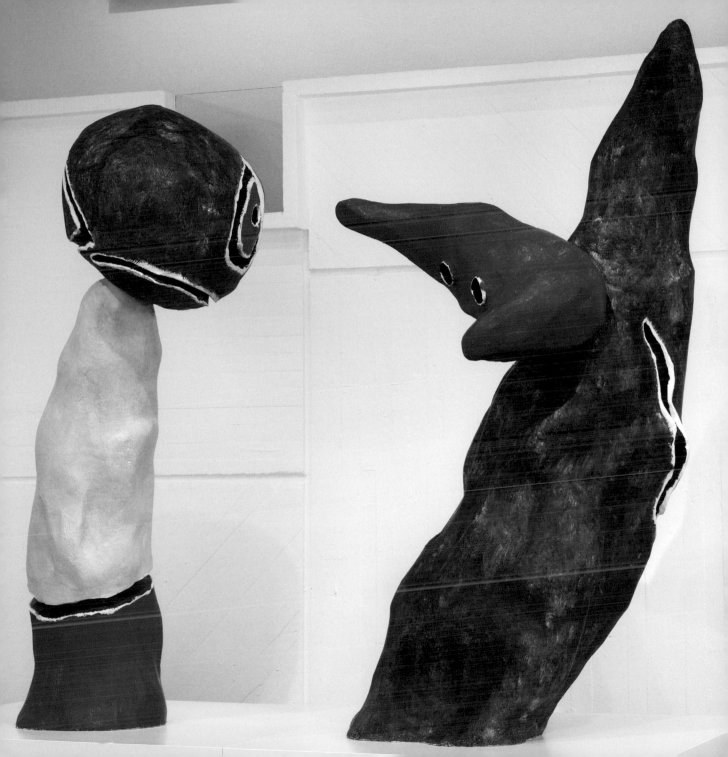

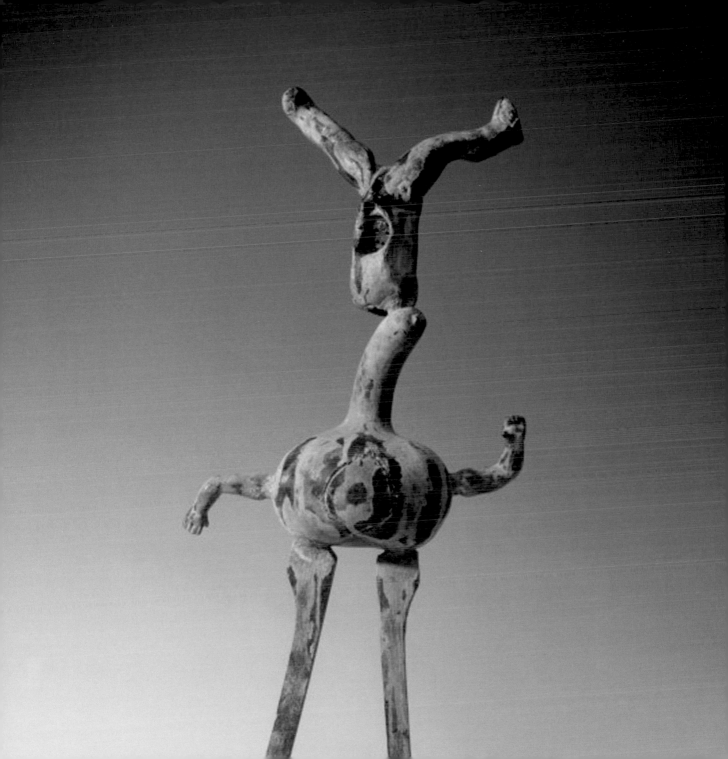

ROJO

rojo

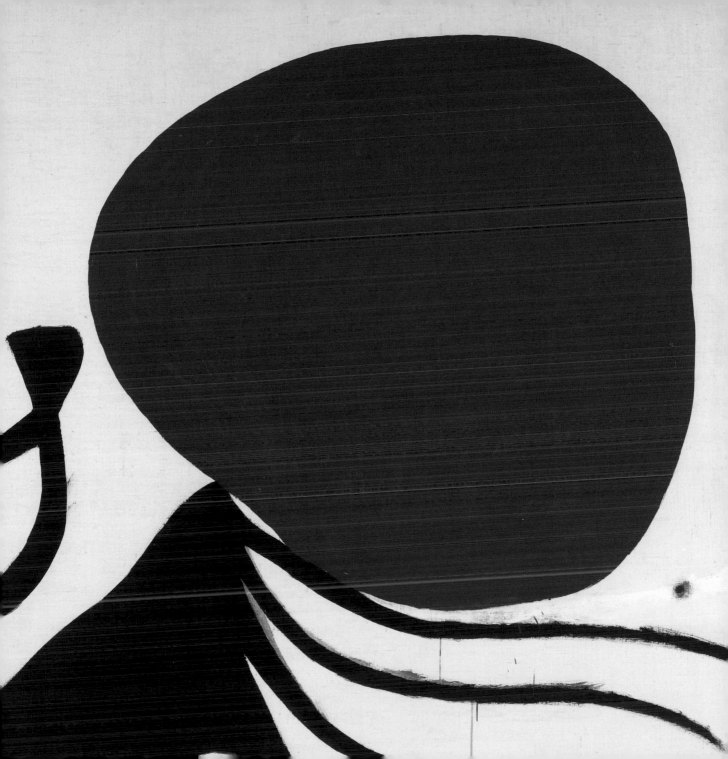

SERPIENTE

serpiente

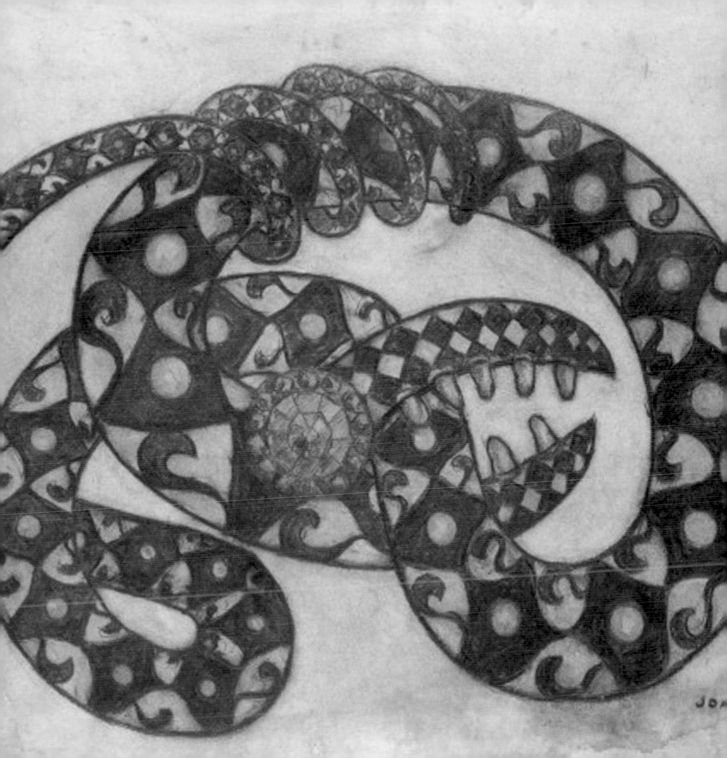

TAPIZ

tapiz

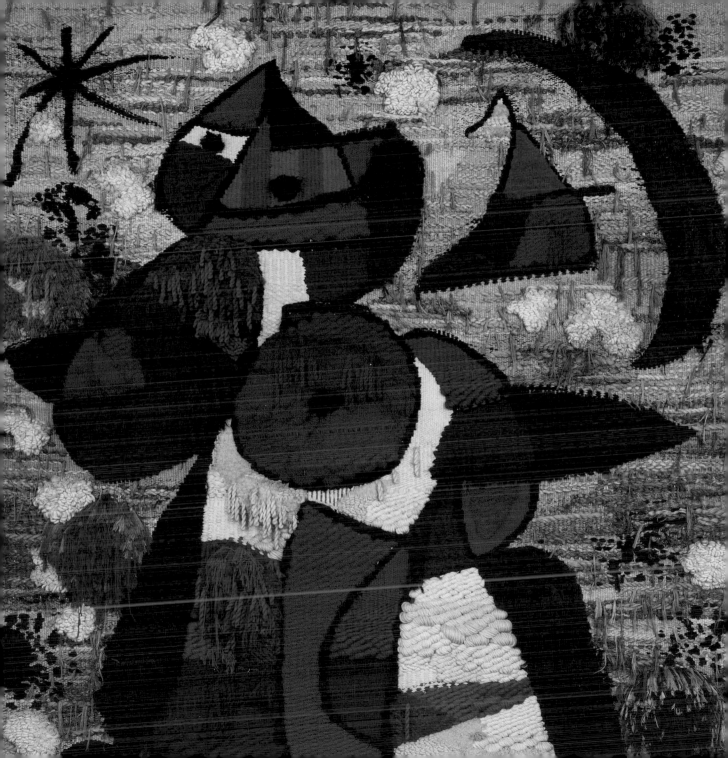

UNIVERSO

universo

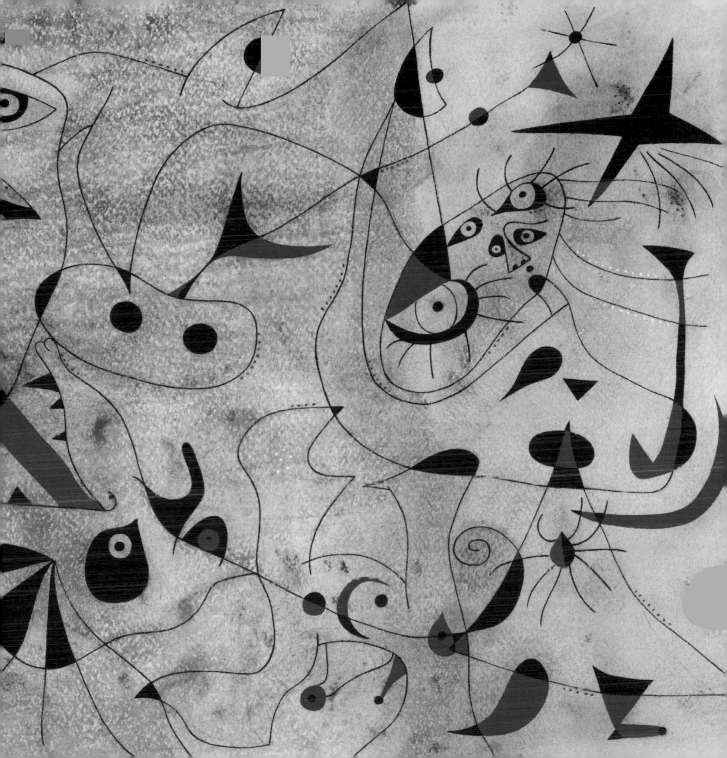

VEGETAL

vegetal

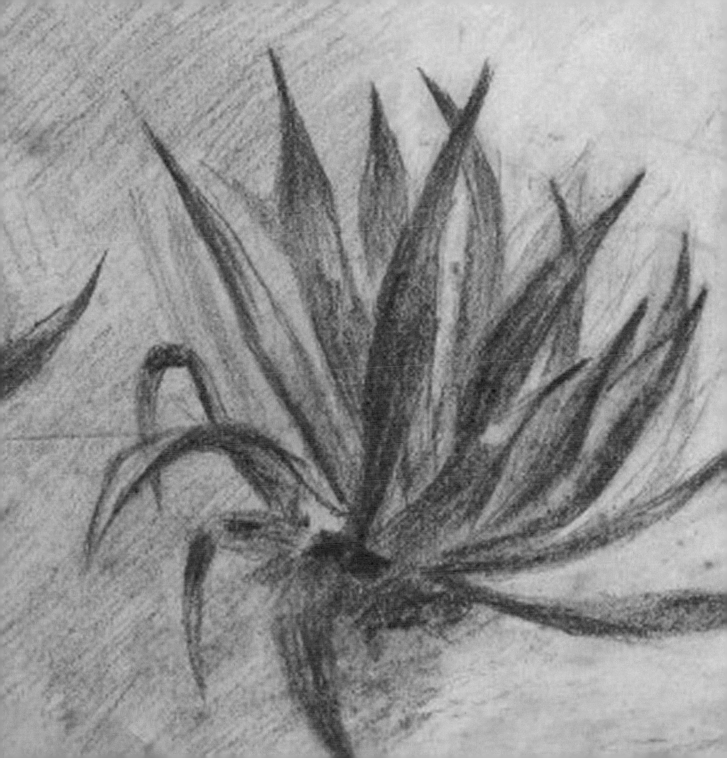

WASHINGTONIA

washingtonia

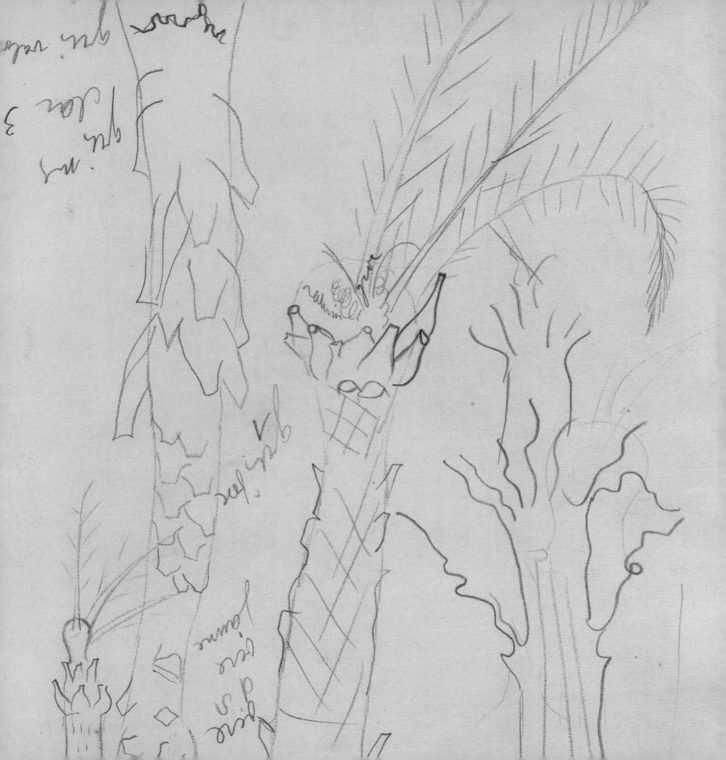

TEXTO

texto

JOAN MIRÓ

l'été

Une femme brûlée par les
flammes du soleil attrape un papillon qui s'
envole poussé par le souffle d'une fourmi se
réposant à l'ombre arc-en-ciel
du ventre de la femme devant la mer
les aiguilles de ses seins tournées vers
les vagues qui envoient un sourire blanc

Y

SEÑOR Y SEÑORA

señor y señora

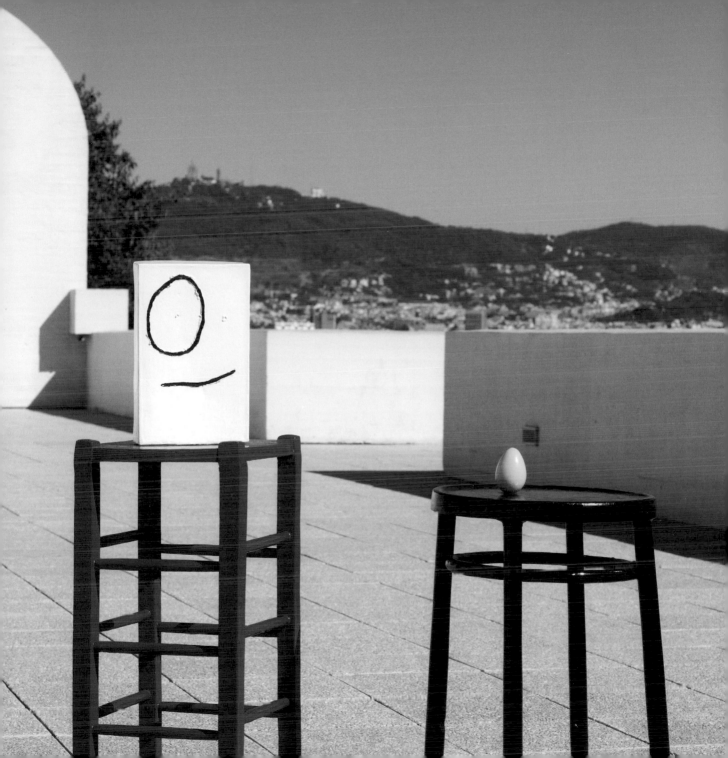

ZAPATO

zapato

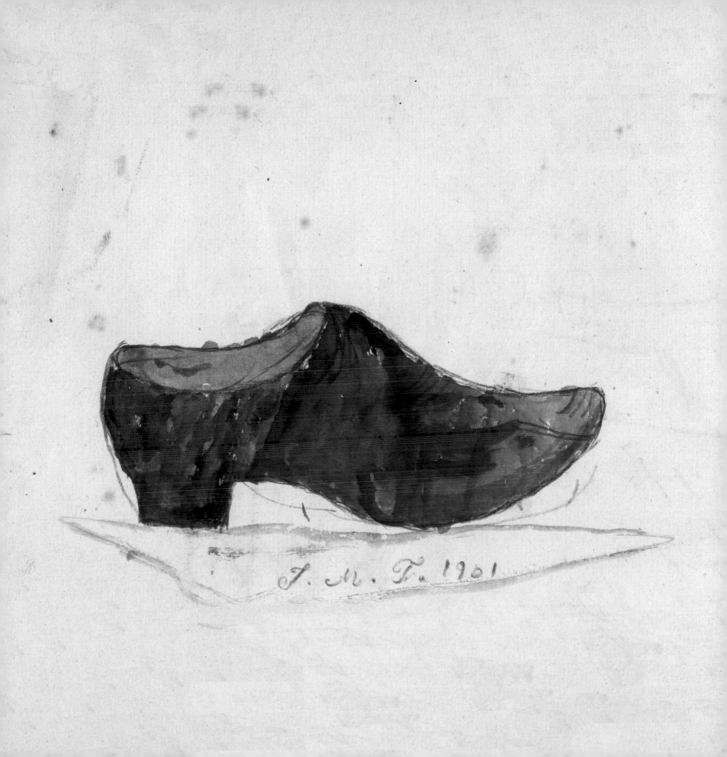

J. M. F. 1901

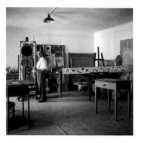

P. 3
Joaquim Gomis: Joan Miró en su taller
del passatge del Crèdit, 1944
© Hereus de Joaquim Gomis
Fundació Joan Miró, Barcelona

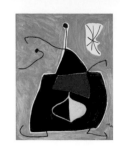

P. 15
Femme, oiseau, étoile
(Mujer, pájaro, estrella), 1978
Pintura. Acrílico y óleo sobre tela
116 × 89 cm
Fundació Joan Miró, Barcelona

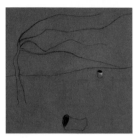

P. 7
Árbol en el viento, 1929
Dibujo. Gouache y carbón sobre papel
71,8 × 108 cm
Fundació Joan Miró, Barcelona

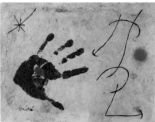

P. 17
Sin título, 1968
Pintura. Acrílico sobre papel
27,8 × 38,6 cm
Fundació Joan Miró, Barcelona

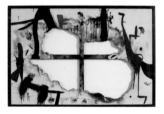

P. 9
Toile brûlée I
(Tela quemada I), 1973
Pintura. Acrílico sobre tela quemada
130 × 195 cm
Fundació Joan Miró, Barcelona

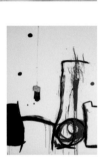

P. 19
Oiseau
(Pájaro), 1974
Pintura. Acrílico sobre tela
y objeto
260 × 185,3 cm
Fundació Joan Miró, Barcelona

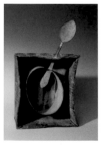

P. 11
L'horloge du vent
(El reloj del viento), 1967
Escultura. Bronce
51 × 29,5 × 16 cm
Fundació Joan Miró, Barcelona

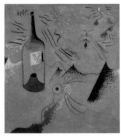

P. 21
Personnage
(Personaje), 1970
Escultura. Bronce
200 × 100 × 120 cm
Fundació Joan Miró, Barcelona

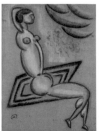

P. 13
Desnudo, 1917
Pintura. Pastel sobre papel
59,5 × 43,4 cm
Fundació Joan Miró, Barcelona
Donación de Joan Prats

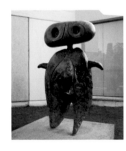

P. 23
La botella de vino, 1924
Pintura. Óleo sobre tela
73,5 × 65,5 cm
Fundació Joan Miró, Barcelona
Depósito colección privada

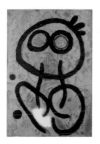

P. 25
Autoportrait
(Autorretrato), 1937-1960
Pintura. Óleo y lápiz sobre tela
146,5 × 97 cm
Fundació Joan Miró, Barcelona
Depósito colección privada

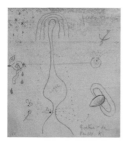

P. 27
Portrait de Mlle. K.
(Dibujo relacionado con el *Retrato de Madame K.*), 1924
Dibujo preparatorio.
Lápiz grafito sobre papel
19,1 × 16,5 cm
Fundació Joan Miró, Barcelona

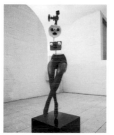

P. 29
Femme devant la lune II
(Mujer delante de la luna II), 1974
Pintura. Acrílico sobre tela
269,5 × 174 cm
Fundació Joan Miró, Barcelona

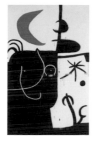

P. 31
Jeune fille s'évadant
(Muchacha evadiéndose), 1967
Escultura. Bronce pintado
216 × 50 × 56 cm
Fundació Joan Miró, Barcelona

P. 33
Femme et oiseaux dans la nuit
(Mujer y pájaros en la noche), 1969-1974
Pintura. Acrílico sobre tela
243,5 × 173,8 cm
Fundació Joan Miró, Barcelona

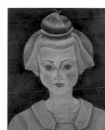

P. 35
Retrat d'una vaileta
(Retrato de una niña), 1919
Pintura. Óleo sobre papel sobre tela
34,8 × 27 cm
Fundació Joan Miró, Barcelona
Donación de Joan Prats

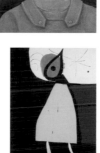

P. 37
Femme dans la nuit
(Mujer en la noche), 1973
Pintura. Acrílico sobre tela
195 × 130 cm
Fundació Joan Miró, Barcelona
Donación de Pilar Juncosa de Miró

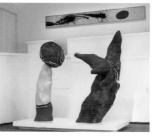

P. 39
Couple d'amoureux aux jeux de fleurs d'amandier (Pareja de enamorados de los Juegos de flores de almendro)
Maqueta del conjunto escultórico de La Défense. París), 1975. Escultura.
Resina sintética pintada
300 × 160 × 140 cm (FJM 7380);
273 × 127 × 140 cm (FJM 7381)
Fundació Joan Miró, Barcelona

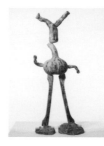

P. 41
L'équilibriste
(El equilibrista), 1969
Escultura. Bronce
92 × 36 × 21 cm
Fundació Joan Miró, Barcelona

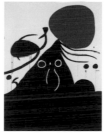
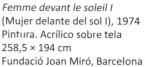

P. 43
Femme devant le soleil I
(Mujer delante del sol I), 1974
Pintura. Acrílico sobre tela
258,5 × 194 cm
Fundació Joan Miró, Barcelona

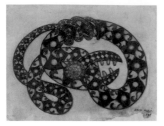

P. 45
Serp
(Serpiente), 1908
Dibujo. Lápiz grafito
y lápiz carbón sobre papel
48,5 × 63 cm
Fundació Joan Miró, Barcelona

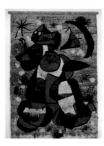

P. 47
Tapiz de la Fundació, 1979
Textil. Lana y fibras naturales
750 × 500 cm
Fundació Joan Miró, Barcelona

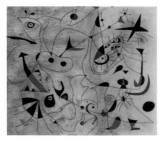

P. 49
L'étoile matinale
(La estrella matinal), 1940
Pintura. *Gouache*, óleo y pastel
sobre papel
38 × 46 cm
Fundació Joan Miró, Barcelona
Donación de Pilar Juncosa de Miró

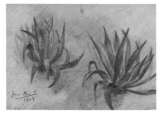

P. 51
Agaves, 1908
Dibujo. Lápiz grafito
y tiza sobre papel
16 × 25,5 cm
Fundació Joan Miró, Barcelona

P. 53
Dibujo preparatorio de
La casa de la palmera, 1918
Lápiz sobre papel
32,5 × 25,3 cm
Fundació Joan Miró, Barcelona

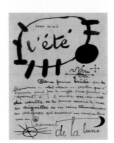

P. 55
L'été
(El verano), 1937
Dibujo-poema. Tinta china
sobre cartulina
39,1 × 31,6 cm
Fundació Joan Miró, Barcelona

P. 57
Monsieur, madame
(Señor, señora), 1969
Escultura. Bronce pintado
99,5 × 30 × 30 cm (FJM 7315);
69 × 37 × 37 cm (FJM 7316)
Fundació Joan Miró, Barcelona

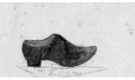

P. 59
Zueco, 1901
Dibujo. Lápiz grafito
y acuarela sobre papel
11,5 × 21 cm
Fundació Joan Miró, Barcelona

Como **artistas**, entendemos el arte como una experiencia enriquecedora que debe estar al alcance de todo el mundo,

como **maestras**, queremos que el arte entre con fuerza en los colegios,

como **educadoras**, nos fascina acompañar a los más pequeños en la fantástica aventura de aprender a leer textos e imágenes,

como **investigadoras**, diseñamos nuevas estrategias para tender puentes entre el arte y la educación,

como **adultas**, nos gusta ofrecer a las personas imágenes y palabras sugerentes para que la imaginación vuele muy lejos,

como **niñas**, queremos dar las gracias a quienes nos hicieron vivir experiencias estéticas y creativas desde muy pequeñas, y...

como **familias**, nos motiva transmitir la curiosidad por aprender a través del arte.

Gemma París Romia Artista y profesora de Educación Artística de la Facultad de Ciencias de la Educación de la Universidad Autónoma de Barcelona. Doctora en Bellas Artes por la Universidad de Barcelona. Ha recibido distintas becas para estancias de creación artística en México D.F., Londres, París y Argentina que le han permitido desarrollar su labor artística en nuevos contextos así como exponer su obra en centros artísticos y galerías de Barcelona, París, Madrid, Lleida y Milán, entre otras ciudades.
gemma.paris@uab.cat

Mar Morón Velasco Profesora de Educación Artística de la Facultad de Ciencias de la Educación de la Universidad Autónoma de Barcelona. Artista, doctora en Educación Artística y diseñadora de proyectos artísticos accesibles para personas con necesidades específicas en el ámbito escolar y museístico. Líneas de investigación: educar a través del Arte y Educación Artística y Educación Especial. Autora de la web: *L'art del segle xx a l'escola*.
mar.moron@uab.cat